THIS IS HOW I ROLL

Published by Willow Creek Press, Inc.
P.O. Box 147, Minocqua, Wisconsin 54548

Printed in the United States

THIS IS HOW I ROLL

Willow Creek Press

Q. WANNA HEAR A POOP JOKE?
A. NAH, THEY ALWAYS STINK.

Q. WHAT'S A SURFER'S
SECOND GREATEST FEAR?
A. A SHART ATTACK.

Q. WHAT DID ONE TOILET
SAY TO THE OTHER?
A. "YOU LOOK FLUSHED."

HELP THE FLY
FIND THE POOP

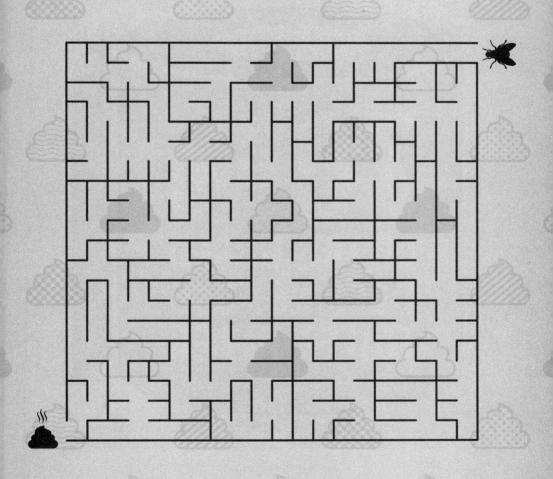

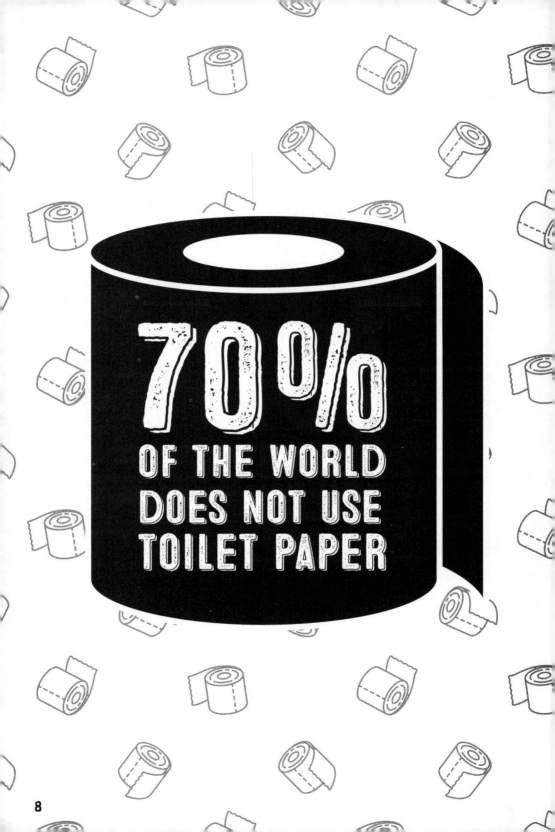

70% OF THE WORLD DOES NOT USE TOILET PAPER

COOK A BUTT BURRITO

PLANT SOME CORN

RELEASE YOUR PAYLOAD

UNLOOSE THE CABOOSE

BUILDING A LOG CABIN

CURL SOME PIPE

BUSTING A GRUMPY

CROSSWORD

ACROSS
1 - LETTING GO OF (8)
5 - LARGE WADING BIRD (4)
9 - STRONG THICK ROPE (5)
10 - PERTAINING TO THE SKULL (7)
11 - TALKS INCESSANTLY (7)
12 - CHURCH INSTRUMENT (5)
13 - NOT AWAKE (6)
14 - SIGHTSEEING TRIP IN AFRICA (6)
17 - DATA ENTERED INTO A SYSTEM (5)
19 - DISCIPLE (7)
20 - IRREGULARITY (7)
21 - ADULT INSECT (5)
22 - IN A TENSE STATE (4)
23 - KITCHEN SIDEBOARDS (8)

DOWN
1 - REMOVE DANGEROUS SUBSTANCES FROM (13)
2 - PASSING AROUND A TOWN (OF A ROAD) (7)
3 - ADVANTAGEOUS; SUPERIOR (12)
4 - MOST PLEASANT (6)
6 - COME TO A PLACE WITH (5)
7 - MAGNIFICENT (13)
8 - SCIENTIFIC RESEARCH ROOMS (12)
15 - MOTIVATE (7)
16 - WOODCUTTER (6)
18 - POINTED PART OF A FORK (5)

WHO DOESN'T
WASH THEIR HANDS
AFTER USING THE BATHROOM?

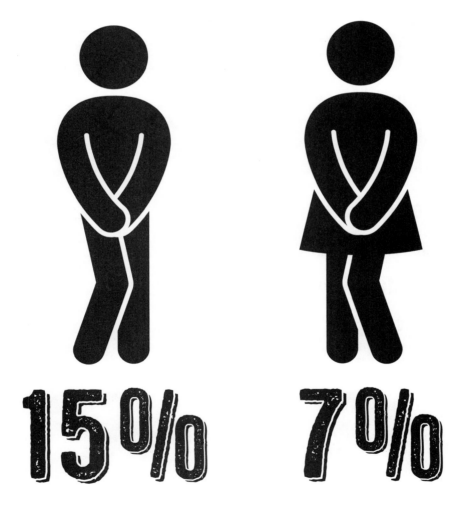

15% 7%

WORD SCRAMBLE

REUBRB UCDK _____

UEDREFS _____

TOCNOT WABSS _____

HTTBUAB _____

ABELHC _____

INNELS _____

RMOROTSE _____

HLFAOO _____

HAND WELTO _____

MHSPAOO _____

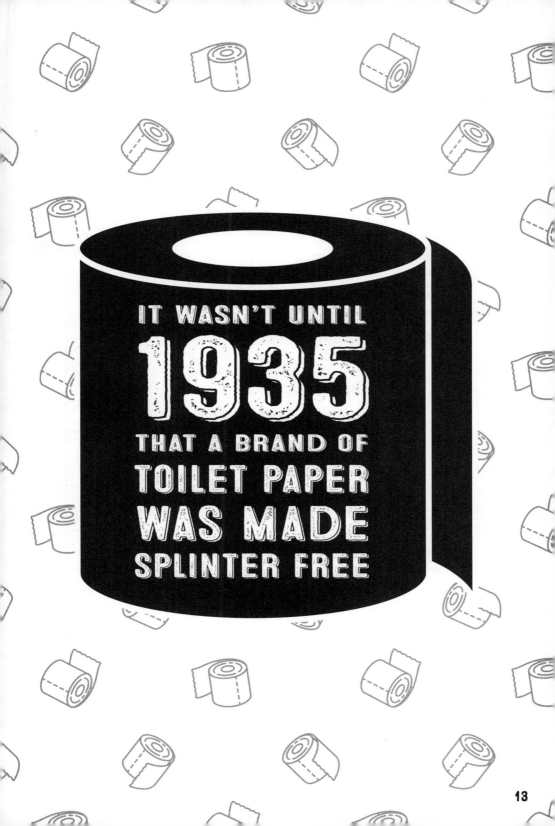

IT WASN'T UNTIL **1935** THAT A BRAND OF TOILET PAPER WAS MADE SPLINTER FREE

HELP THE FLY
FIND THE POOP

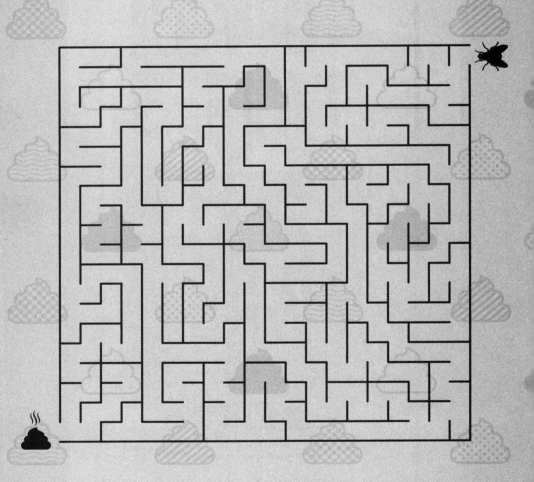

HERE I SIT BROKEN HEARTED. I HAD TO POOP BUT ONLY FARTED.

WHICH ONE ARE YOU?

FOLD

CRUMPLE

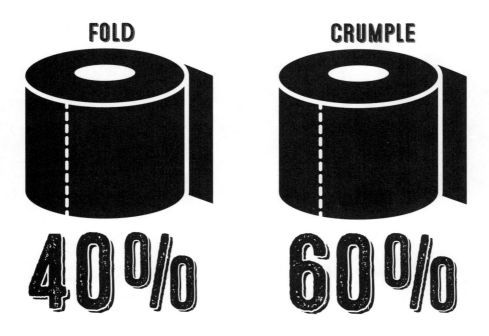

40% 60%

CROSSWORD

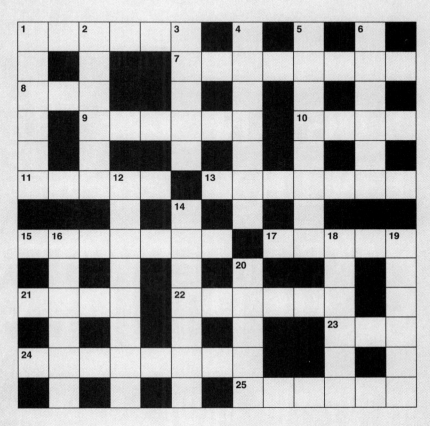

ACROSS
1 - 12TH SIGN OF THE ZODIAC (6)
7 - LOW WALLS AT BALCONY EDGES (8)
8 - STICKY YELLOWISH SUBSTANCE (3)
9 - HACKNEYED STATEMENT (6)
10 - LOFTY (4)
11 - WOODLAND GOD (5)
13 - BESTOWS (7)
15 - INSURANCE CALCULATOR (7)
17 - SECRETING ORGAN (5)
21 - OPPOSITE OF PULL (4)
22 - COARSE CLOTH (6)
23 - WATER BARRIER (3)
24 - DISMISS AS UNIMPORTANT (5,3)
25 - SPIRITED (6)

DOWN
1 - ABILITIES (6)
2 - GROUP OF SIX (6)
3 - EUROPEAN COUNTRY (5)
4 - SHADE OF RED (7)
5 - MALICIOUS (8)
6 - LESS FRESH (OF BREAD) (6)
12 - YOUNG (8)
14 - FARM VEHICLE (7)
16 - EXPELS AIR ABRUPTLY (6)
18 - HOMES (6)
19 - DISAPPOINTMENT (6)
20 - FEIGN (5)

LIBERATE THE BROWN TROUT

LOG AN ENTRY

USE THE BIG, WHITE TELEPHONE

MAKE UNDERWATER SCULPTURES

PAINT THE BOWL

SIT ON THE THRONE

GROW A TAIL

RELEASING THE KRAKEN

THE OLDEST BATHTUB DISCOVERED DATES BACK TO 1500 BC IN GREECE

WORD SEARCH

```
H N U S C G T B R C P K C T M
K A G N H U F J V I U M R L W
B I I O U A B U R Y Y N A V Z
M T J R H B V E I Y O R Y J R
A W K F S A P I D W F L A A M
K O A E R P N N N Y X F S N O
E G Y S Z T R D S G R A Z O R
U B Z J H C S A T E C O B Y M
P H Q V F C Q I Y O I R J H S
F J M M L P L E V B W M E Z G
X A V Y O T N O F E P E J A V
D L U W S Z M Z T N A C L N M
P K W C S B H M D H G L G I A
K R X G E F V Q Y N S L K K G
E U W T J T J X O Z I X F U L
```

SHAVING CREAM **FAUCET**

WASHCLOTH **FLOSS**

HAIRSPRAY **RAZOR**

HAND TOWEL **MAKE UP**

Q. WHAT DO YOU CALL A
FAIRY USING THE TOILET?
A. STINKER BELL!

Q. WHAT DO YOU CALL A
DOG IN YOUR TOILET?
A. A POODLE.

Q. WHY IS THE TOILET A
GOOD PLACE FOR A NAP?
A. IT'S IN THE RESTROOM.

THE MOST REQUESTED CARE
PACKAGE ITEM BY U.S. TROOPS
IN SAUDI ARABIA IS TOILET PAPER.

IN SINGAPORE YOU CAN BE FINED
$150 FOR LEAVING A PUBLIC
TOILET UNFLUSHED.

THERE ARE MORE OUTHOUSES IN
ALASKA THAN ANY OTHER STATE.

IN A PUBLIC TOILET THE FIRST
CUBICLE IS THE LEAST USED AND
STATISTICALLY THE CLEANEST ONE.

HELP THE FLY FIND THE POOP

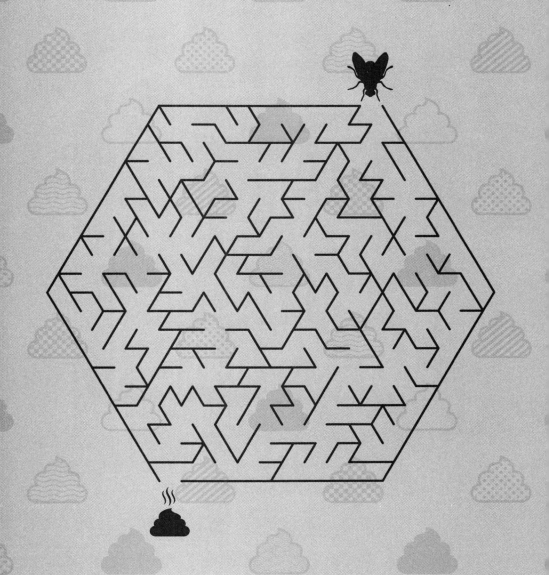

A FART IS THE LONESOME CRY OF AN IMPRISONED TURD.

CROSSWORD

ACROSS
1 - HOSTILITY (6)
7 - DARING FEATS (8)
8 - A MAN'S DINNER JACKET (ABBR.) (3)
9 - INSURE (ANAG.) (6)
10 - DEPART FROM (4)
11 - BOOK LEAVES (5)
13 - DEVICE FOR CONNECTING TWO PARTS OF AN
 APPARATUS (7)
15 - DEFEAT IN A GAME (7)
17 - BITES AT PERSISTENTLY (5)
21 - FIBBER (4)
22 - LUMP OR BLOB (6)
23 - SCIENTIFIC WORKPLACE (ABBR.) (3)
24 - STRANGE (8)
25 - CHASE (6)

DOWN
1 - CATCH OR SNARE (6)
2 - JUMBLING UP (6)
3 - PERIODS OF 12 MONTHS (5)
4 - ONE EVENT IN A SEQUENCE (7)
5 - SIMPLE AND UNSOPHISTICATED (8)
6 - TRY HARD TO ACHIEVE (6)
12 - LARGE RETAIL STORE (8)
14 - TYPE OF QUARRY (7)
16 - GETS TOGETHER (6)
18 - FRUITS WITH PIPS (6)
19 - FIRMLY FIXED (6)
20 - DRINK NOISILY (5)

MAKE ROOM FOR LUNCH

PINCH A LOAF

LAY A BRICK

SLOP SOME BUM SLUGS

MURDER A BROWN SNAKE

LAUNCH A TORPEDO

SQUEEZE THE CHEESE

CUTTIN' ROPE

WORD SEARCH

```
Z U Y M G E V B J Y O B S T C
D I E A J C B K X N T I T E X
S L Y S Q D K A G L P B E R U
J N W S M Z Y E T R H S Q T O
A T A A I L B U X H I T O M Q
G E I G F G D C I R T Z L Y G
O X A E V A N I T Y G U E G X
E B A R Q W I E T O N E B S B
D L O T P D Y L J J C L O E R
B X Q K D I U S S H A V E S U
A R O M A T H E R A P Y U P S
B L O W D R Y E R K W M N A H
Q B A R R E T T E U R D E F T
N S L N K X D T J B P L E A H
F G Z Z N Q V F J E T I C H U
```

AROMATHERAPY VANITY

BLOWDRYER BATHTUB

BARRETTE SHAVE

MASSAGE BRUSH

NASA RECENTLY SPENT

23.4

MILLION DOLLARS
DESIGNING A SUCTION
TOILET FOR THE
INTERNATIONAL
SPACE STATION

WHAT DO PEOPLE READ
ON THE TOILET?

MOBILE PHONES

75%

BOOKS OR MAGAZINES

63%

WORD SCRAMBLE

HECTOLFCA _____

TLOITE URBHS _____

ISDPRE _____

BYBOB SINP _____

EHROWS _____

HAXSEUT FAN _____

MOCB _____

ARI NRRHEFSEE _____

LAPHSS _____

TTIELO PPERA _____

HELP THE FLY FIND THE POOP

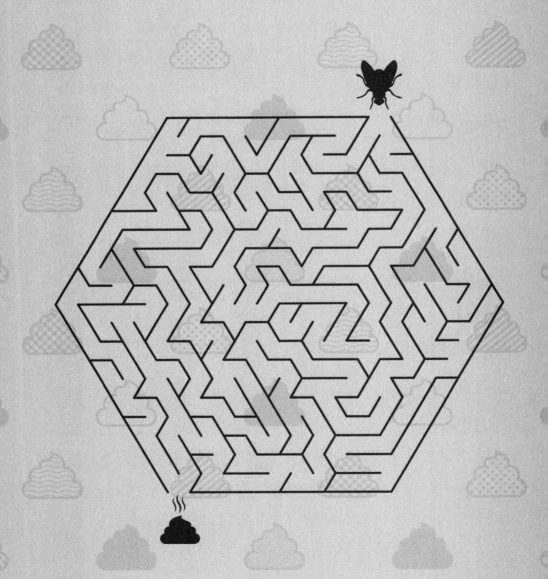

THERE IS A TOILET-THEMED
PARK IN SOUTH KOREA.

THE 19TH OF NOVEMBER IS MARKED
AS "WORLD TOILET DAY."

A TOILET USES ALMOST SEVEN
GALLONS OF WATER EACH TIME
IT IS FLUSHED.

"TOILET" IS A WORD DERIVED
FROM THE FRENCH WORD FOR
"LITTLE TOWEL."

85%

OF BATHROOM-RELATED INJURIES OCCUR WHEN SOMEONE FALLS INTO THE TOILET AFTER THE SEAT HAS BEEN LEFT UP

CROSSWORD

ACROSS
4 - SCARCITY (6)
7 - OIL THERE (ANAG.) (8)
8 - PULL A VEHICLE (3)
9 - NARRATED (4)
10 - TROPICAL FRUIT (6)
11 - BALEARIC ISLAND (7)
12 - RESPECT; GREAT ESTEEM (5)
15 - CHOOSES (5)
17 - COLLECTION OF WEAPONS (7)
20 - CURVED (6)
21 - UNWIELDY SHIP (4)
22 - IN WHAT WAY (3)
23 - COMPETITION PARTICIPANTS (8)
24 - FEMALE SIBLING (6)

DOWN
1 - GASEOUS ENVELOPE OF THE SUN (6)
2 - STALEMATE (8)
3 - QUIBBLE (7)
4 - WATER DROPLETS (5)
5 - KEEP HOLD OF (6)
6 - HUMOROUS BLUNDER (6)
13 - BECOME TOO HOT (8)
14 - LEARNED (7)
15 - SHOVES (6)
16 - MOVES LIKE A BABY (6)
18 - DOLES OUT (6)
19 - ABSOLUTE (5)

BLOW MUD

OFFLOAD SOME FREIGHT

DOO THE DOO

A BROWN DOG SCRATCHING AT THE BACK DOOR

CRAFT A FUDGE POP

CHOP A LOG

DO THE ROYAL SQUAT

LAY A CABLE

FILL THE PEANUT BUTTER JAR

Q. WHERE DO BEES GO
TO THE BATHROOM?
A. THE BP STATION.

Q. WHY DIDN'T THE TOILET
PAPER CROSS THE ROAD?
A. IT GOT STUCK IN A CRACK.

Q. WHAT DID THE POO SAY
TO THE FART?
A. "YOU BLOW ME AWAY."

CROSSWORD

ACROSS

1 - AFRESH (4)
3 - SPREADS OUT (8)
9 - RELATING TO EASTER (7)
10 - QUANTITATIVE RELATION (5)
11 - VERTICAL PART OF A STEP (5)
12 - MOST TIDY (7)
13 - MONIST (ANAG.) (6)
15 - MORE LIKELY THAN NOT (4-2)
17 - HARMFUL (7)
18 - GREETING (5)
20 - SHOW TRIUMPHANT JOY (5)
21 - FINAL PARTS OF STORIES (7)
22 - GENERAL PROPOSITIONS (8)
23 - WEAR AWAY (4)

DOWN

1 - DISTRIBUTION (13)
2 - GETS LESS DIFFICULT (5)
4 - DOING NOTHING (6)
5 - PRESERVATIVE (12)
6 - EASY SHOTS OR CATCHES (IN SPORT) (7)
7 - IMPULSIVELY (13)
8 - PROFICIENT MARKSMAN (12)
14 - CONCOCTION (7)
16 - GREATLY RESPECT (6)
19 - RECLUSE (5)

WORD SCRAMBLE

SSSSIROC _____

ONHERT _____

UAYDRNL _____

RRZOA _____

NILTOO _____

AITURCN _____

AHMSOUHWT _____

BOLW _____

HTMORBAO _____

PYTOT _____

HELP THE FLY
FIND THE POOP

WORD SEARCH

```
V O X O D G N W U U F B L D B
S A T O I L E T P A P E R D A
H C N R B X S O F Z Z A Y Q T
A M W I T K A Y X V A S C W H
M E J X T O M Z C S G N M M R
P S I B E Y W J K O S X F Q O
O W H H P T W E E A Z R E M O
O R Z O X Q W U L P M V J J M
D C H B W W S T T R U Q S J I
R G N Y U E S K Y S A Y R V D
R Q O M L K R P F B L C K X S
O W I O Z P U C K Z R A K W M
I P Z T O O T H P A S T E Z A
R J U N L A I B W P H X U U Q
Z C J T J N L Z R A L K M G H
```

TOILET PAPER SHOWER
TOOTHPASTE VANITY
TOWEL RACK SHAMPOO
BATHROOM SOAP

IF YOUR DOODIES BE CRAY, PLEASE USE THE SPRAY.

AMERICANS USE 433 MILLION MILES OF TOILET PAPER EVERY YEAR

POKE THE TURTLE'S HEAD OUT

CRAP

SINK THE BISMARCK

PUNISH THE PORCELAIN

I'VE GOT TO SEE A MAN ABOUT A HORSE

SIT ON THE THRONE

BAKE A LOAF

PRAIRIE DOGGING

DROP A DEUCE

WHICH ONE ARE YOU?

UNDER

OVER

20%

80%

CROSSWORD

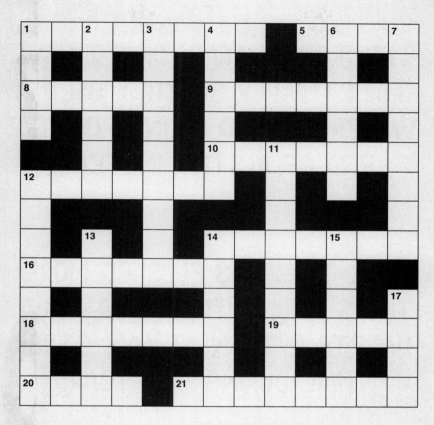

ACROSS
1 - THIRD IN ORDER (8)
5 - MOVE FAST IN A STRAIGHT LINE (4)
8 - LOSES COLOR (5)
9 - SMALLEST AMOUNT (7)
10 - DOUBTFUL (7)
12 - LAST LONGER THAN (A RIVAL) (7)
14 - STRONG VERBAL ATTACK (7)
16 - ATTENTIVE (7)
18 - TRAVEL SOMEWHERE (7)
19 - ALERT (5)
20 - LACK OF IMPARTIALITY (4)
21 - VERSIONS OF A BOOK (8)

DOWN
1 - BUNCH OF FEATHERS (4)
2 - EXTREMELY FASHIONABLE; SCALDING (3-3)
3 - EVEN THOUGH (2,5,2)
4 - PUT RIGHT (6)
6 - WIDESPREAD (6)
7 - RELATING TO THE HOME (8)
11 - WONDERFUL (9)
12 - AT WORK (2-3-3)
13 - SOURCE OF CAVIAR (6)
14 - ENGAGED IN GAMES (6)
15 - ALYSSA ____ : US ACTRESS (6)
17 - OBTAINS; UNDERSTANDS (4)

THE ROMAN ARMY DIDN'T HAVE
TOILET PAPER SO THEY USED A
WATER-SOAKED SPONGE ON THE
END OF A STICK INSTEAD.

THE TOILET IS FLUSHED MORE
TIMES DURING THE SUPER BOWL
HALFTIME THAN AT ANY OTHER
TIME DURING THE YEAR.

POMEGRANATES WITH STUDS OF
CLOVES WERE USED AS THE FIRST
TOILET AIR-FRESHENERS.

WORD SCRAMBLE

DOEENFAITC _____

CFEES _____

OOD DOO _____

TENMCXREE _____

ACFEL AMTER _____

TOSOL _____

NMREAU _____

BNUMER OWT _____

GNUD _____

HELP THE FLY
FIND THE POOP

Q. WHAT'S THE GERMAN
WORD FOR CONSTIPATION?
A. FARFROMPOOPEN.

Q. WHICH MOVIE IS ALWAYS THE
WORST OF THE TRILOGY?
A. THE TURD ONE.

Q. WHY WERE THERE BALLOONS
IN THE BATHROOM?
A. THERE WAS A
BIRTHDAY POTTY.

CROSSWORD

ACROSS
1 - STRAIN (4)
3 - LOWER JAW (8)
9 - LOUDLY (7)
10 - MODERATE AND WELL-BALANCED (5)
11 - FELLOWSHIP (12)
14 - FISH APPENDAGE (3)
16 - TYPE OF VERSE (5)
17 - GOLF PEG (3)
18 - PRODUCTIVE INSIGHT (12)
21 - EXPECT (5)
22 - TENTH MONTH OF THE YEAR (7)
23 - HAVING A PLEASING SCENT (8)
24 - POKER STAKE (4)

DOWN
1 - CONSECRATE (8)
2 - THROW FORCEFULLY (5)
4 - NAY (ANAG.) (3)
5 - BREAK UP (12)
6 - LOOK AFTER AN INFANT (7)
7 - GOES WRONG (4)
8 - SOUND OF QUICK LIGHT STEPS (6-6)
12 - COUNTRY OF NORTHEASTERN AFRICA (5)
13 - RELOAD (8)
15 - PERFECT HAPPINESS (7)
19 - RELATING TO A CITY (5)
20 - CHILD WHO HAS NO HOME (4)
22 - POSSESS (3)

IF AT FIRST YOU DON'T SUCCEED, FLUSH FLUSH AGAIN.

WORD SEARCH

```
I U Y V L O O F A H A I W Y E
X D Q A U J D Y U I D H Y D N
Z E L X A L B K O Y U Z W J T
R M V W T A C V B A M S T D Z
C I K Q S B H Y N B P G B O C
E R T O O T H B R U S H I M F
M R N D N Y Q L L F U V D A D
N O N T U J Z W C L Z E E A E
L R M U H H Q B J V U D T V Z
I F L K T E Z S B T W K B Z W
L Z F T J V S T S A J S S I D
E B A T U D E O D O R A N T P
Z C T G L D E A X F T Q A P K
U B U B B L E S B Y M S Z J Y
M V C L E A N E R M M G Q U Y
```

TOOTHBRUSH **LOOFAH**

DEODORANT **MIRROR**

BUBBLES **BIDET**

CLEANER **DUMP**

ARTHUR GIBLIN IS BELIEVED TO
HAVE INVENTED THE FIRST
FLUSHABLE TOILET.

IN THE MIDDLE AGES, MOSS
AND LEAVES WERE USED
FOR TOILET PAPER.

BAT DUNG HAS BEEN USED
TO MAKE EXPLOSIVES AND
GUNPOWDER IN WORLD
WAR I AND THE CIVIL WAR.

CROSSWORD

ACROSS

4 - DUNG BEETLE (6)
7 - SOCIALLY EXCLUSIVE (8)
8 - WILY (3)
9 - SOMETHING SMALL OF ITS KIND (4)
10 - EMBARRASSING MISTAKE (3-3)
11 - ALLOWING (7)
12 - SATISFIED A DESIRE (5)
15 - TOY BEAR (5)
17 - FLAVORING FROM A CROCUS (7)
20 - SHONE (6)
21 - AN INDIVIDUAL THING (4)
22 - IMPLORE (3)
23 - TIDINESS (8)
24 - JUMPED UP (6)

DOWN

1 - FLATFISH (6)
2 - EJECTED A JET OF LIQUID (8)
3 - BOWS (7)
4 - VIBRATED (5)
5 - PLACE THAT IS FREQUENTED FOR HOLIDAYS (6)
6 - FURTHER-REACHING THAN (6)
13 - WEALTHY (8)
14 - PERTAINING TO THE HEART (7)
15 - BITERS (ANAG.) (6)
16 - SHARP KNIFE (6)
18 - SERVING NO FUNCTIONAL PURPOSE (6)
19 - MOVE BACK AND FORTH (5)

HELP THE FLY
FIND THE POOP

WORD SCRAMBLE

AEBSKT _____

CEOLHTS RAPHEM _____

FSSLO _____

MROIRR _____

RHIA TISE _____

POTPOIURR _____

AIRTNEL _____

YRPVI _____

ELCAS _____

OSEWRH _____

I LIKE TOILETS FOR TWO REASONS: NUMBER ONE AND NUMBER TWO.

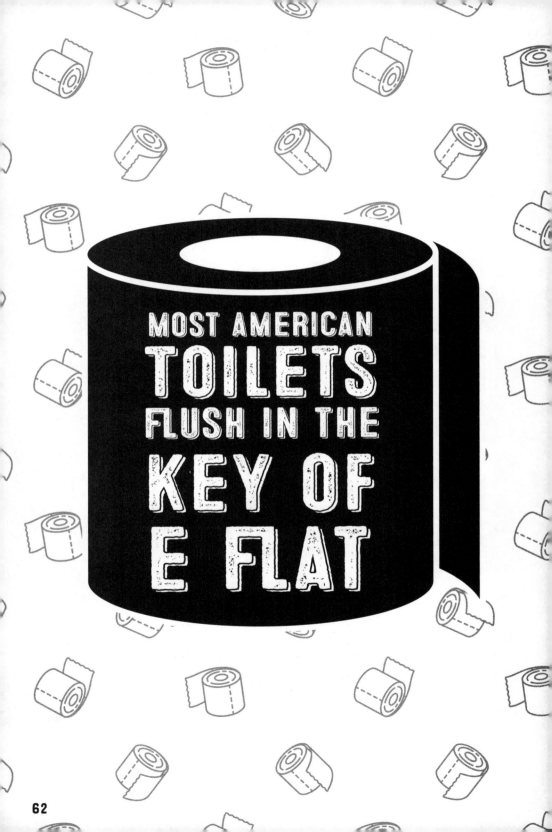

PACK YOUR UNDERWEAR

RECYCLE FIBER

CHURN THE DOOKIE BUTTER

LAUNCH A BUTT SHUTTLE

BARBARIANS AT THE GATE

BUILD A DOOKIE CASTLE

DEBULK

HIT PAYDIRT

MAKE A DEPOSIT AT THE PORCELAIN BANK

WORD SEARCH

```
H S K L F D E O D O R A N T N
P C N U A M Y I A X O V Z R N
O O W L C K C J W I L L G M Y
W N J S I K Z I G U E M Z N E
D D M P A S C N H I Z H O B F
E I I A L T O O T H B R U S H
R T R C T B O L X U V Y E U E
R I R I I L K F S S V X Q D D
H O O V S U J Y M S I L H P A
K N R X S G U Q Y U A O D H E
H E F S U L B G T O W O O R M
Y R H F E V K C M A O F K U J
A S U W L H Y O T Q E A W X N
I D E Y Y U S U Q A O H O H L
E W A R W Z W D K L M Z O T P
```

FACIAL TISSUE	CONDITIONER
MIRROR	LOOFAH
POWDER	DEODORANT
SPA	TOOTHBRUSH

Q. WHAT DO YOU CALL
A MAGICAL POOP?
A. POODINI.

POOP JOKES AREN'T MY
FAVORITE JOKES, BUT THEY'RE
A SOLID NUMBER TWO.

Q. DID YOU HEAR ABOUT
THE CONSTIPATED MOVIE?
A. IT NEVER CAME OUT.

CROSSWORD

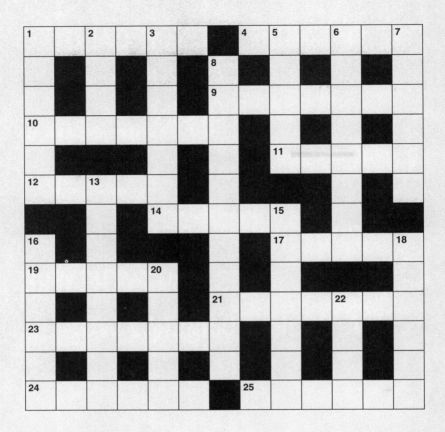

ACROSS
1 - REQUEST EARNESTLY (6)
4 - MIXED UP OR CONFUSED (6)
9 - REPORTER (7)
10 - SWIFT-FLYING SONGBIRD (7)
11 - LINEAR MEASURES OF THREE FEET (5)
12 - PRODUCE EGGS (5)
14 - COURAGEOUS (5)
17 - BUYER (5)
19 - GENUFLECTED (5)
21 - MADE A BUBBLING SOUND (7)
23 - HEALTH OR FITNESS EXAMINATION (7)
24 - LEAST YOUNG (6)
25 - NOT ROUGH (6)

DOWN
1 - ENTERTAINS (6)
2 - ISLAND OF INDONESIA (4)
3 - TURNING OVER AND OVER (7)
5 - FLUFFY AND SOFT (5)
6 - HUMOROUS VERSE (8)
7 - FROM DENMARK (6)
8 - UNINTENTIONALLY (11)
13 - WENT ALONG TO AN EVENT (8)
15 - CHEMICAL ELEMENT (7)
16 - WITH HANDS ON THE HIPS (6)
18 - SWOLLEN EDIBLE ROOT (6)
20 - FOLDS CLOSE TOGETHER (5)
22 - COMPANY SYMBOL (4)

SOME COME TO SIT & THINK OTHERS, JUST TO POOP & STINK.

HELP THE FLY
FIND THE POOP

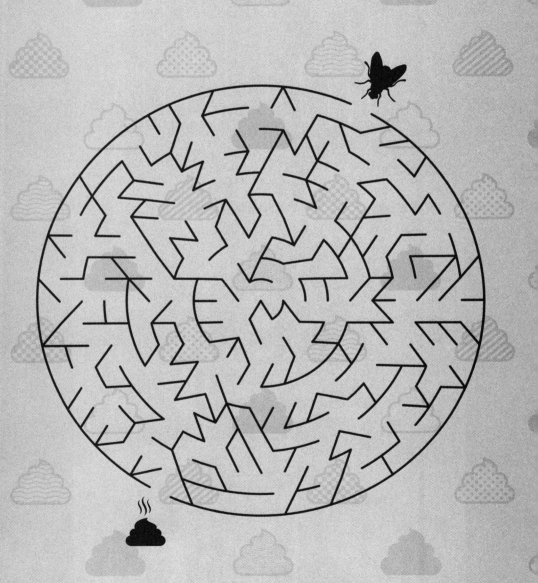

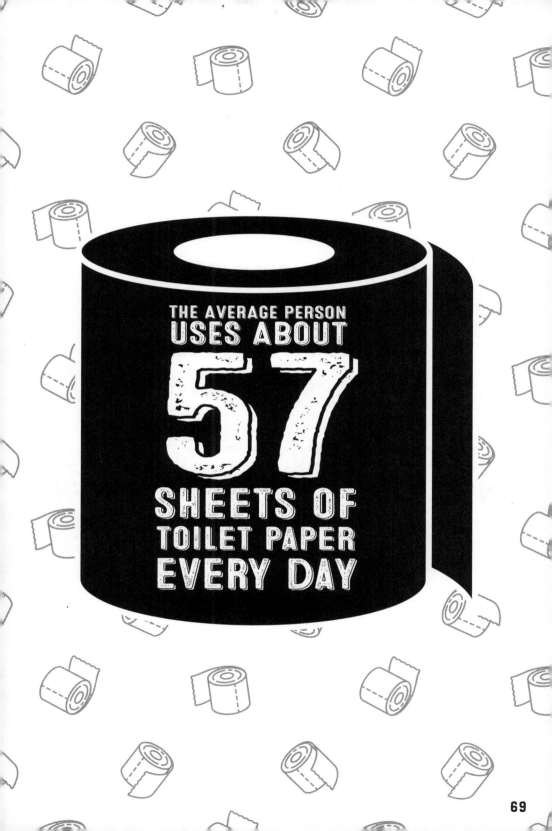

THE AVERAGE PERSON
USES ABOUT
57
SHEETS OF
TOILET PAPER
EVERY DAY

THE TOILET IS THE HOME
APPLIANCE THAT USES UP
THE MOST AMOUNT OF WATER.

THE FIRST COMMERCIALLY
AVAILABLE TOILET PAPER
WAS MADE FROM HEMP.

UNTIL 1975 COMMERCIALS WERE
NOT ALLOWED TO CALL IT TOILET
PAPER, ONLY BATHROOM TISSUE.

APOLLO LANDERS DIDN'T JUST
LEAVE THEIR FOOTPRINTS ON
THE MOON, THEY ALSO LEFT
96 BAGS OF HUMAN WASTE.

WORD SCRAMBLE

AVIGNHS AECMR _____

IELTOT _____

ZEWRTEES _____

OPDWRE RMOO _____

OTWSLE _____

AERR END _____

STRAH BIN _____

AIHR PCELPIR _____

AINL LEIPRCSP _____

OHUHSRBOTT _____

POOP, THERE IT IS.

CROSSWORD

ACROSS
1 - TREAT WITH DRUGS (8)
5 - SNAKE-LIKE FISH (PL.) (4)
8 - DEVICE THAT SPLITS LIGHT (5)
9 - COPY (7)
10 - ORBS (7)
12 - SQUEEZE INTO A COMPACT MASS (7)
14 - UP-AND-DOWN MOVEMENT (7)
16 - INTO PARTS (7)
18 - SHIP WORKERS (7)
19 - MOVE EFFORTLESSLY THROUGH THE AIR (5)
20 - MONETARY UNIT OF SPAIN (4)
21 - NUMBER OF DAYS IN A FORTNIGHT (8)

DOWN
1 - WIPES UP (4)
2 - CAR OPERATOR (6)
3 - ORDERED (9)
4 - BEAT AS IF WITH A FLAIL (6)
6 - REGIME (ANAG.) (6)
7 - FINAL PERFORMANCE (8)
11 - HERALD (9)
12 - CLAMBER (8)
13 - DOMESTIC ASSISTANT (2,4)
14 - MUSTANG; WILD HORSE (6)
15 - CHEMICAL ELEMENT WITH SYMBOL I (6)
17 - LEGUME (4)

THE WHITE HOUSE HAS 30 BATHROOMS

Q. WHY DID THE MAN BRING TOILET
PAPER TO THE PARTY?
A. HE'S A PARTY POOPER.

Q. IF YOU'RE AMERICAN IN THE
LIVING ROOM WHAT ARE
YOU IN THE BATHROOM?
A. EUROPEAN.

Q. WHY DID TIGGER STICK
HIS HEAD IN THE TOILET?
A. TO LOOK FOR POOH!

WORD SEARCH

```
W H Q R Z G W C L Q H M Y O M
P N C L I Z R X J L H U O S N
X J W J H K L I N A O L Z Y C
D R N B S L C J Y H I A G C J
Q E J O U W P Z I F S K K Z X
D I T N E C U Q T M T K E B W
D P K D G C K A G W U K W I K
Y Z Q K I W C E X A S V B H D
P L U N G E R T T S H F Z I P
N L V Z V T Z H T H M U J U Q
X M F R D U R R O D N A Y H F
R G N G I B W O I W W O E G U
H M B P O O P N L Q P W W J R
J G U H A D C E E C N S O O C
E V L S D H Z F T R X N F J H
```

PLUNGER	**BUCKET**
TOILET	**TUSH**
THRONE	**WASH**
POOP	**TUB**

HELP THE FLY
FIND THE POOP

CROSSWORD

ACROSS
1 - SKIRT EXTENDING TO THE MID-CALF (4)
3 - INCLUDES IN SOMETHING ELSE (8)
9 - RUSSIAN TEA URN (7)
10 - SKIRMISH (5)
11 - UNETHICAL (12)
13 - SUGGEST (6)
15 - MYTHICAL SEA MONSTER (6)
17 - RELATING TO FARMING (12)
20 - DOGLIKE MAMMAL (5)
21 - SWINDLES (7)
22 - REMITTANCES (8)
23 - NETWORK OF LINES (4)

DOWN
1 - BRAWNY (8)
2 - DITCHES (5)
4 - NOT READY TO EAT (OF FRUIT) (6)
5 - AREAS OF COMMONALITY (12)
6 - E.G. SNAIL OR MUSSEL (7)
7 - OBSERVED (4)
8 - MAKE A GUESS THAT IS TOO HIGH (12)
12 - SURROUNDED ON ALL SIDES (8)
14 - UNCERTAINLY; NOT CLEARLY (7)
16 - SET OF CLOTHES (6)
18 - HAPPEN AGAIN (5)
19 - RETAIL STORE (4)

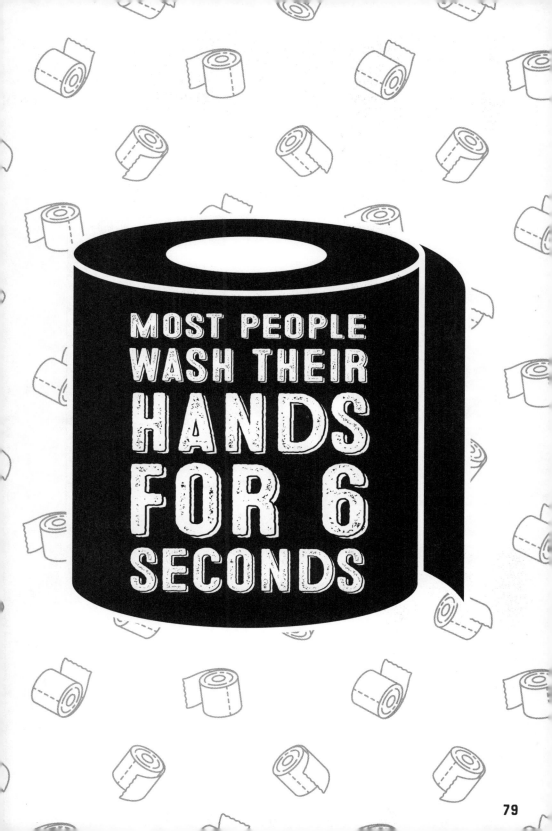

MOST PEOPLE WASH THEIR HANDS FOR 6 SECONDS

PLEASE STAY SEATED FOR THE ENTIRE PERFORMANCE.

DUMP A STUMP

DOWNLOAD SOME SOFTWARE

FLOAT A TROUT

DROP THE KIDS OFF AT THE POOL

PARK SOME BARK

DEFECATE

BOMB THE BOWL

DROP A DOOKIE

WORD SCRAMBLE

DAODTEONR _____

LETOW KARC _____

ETH JNOH _____

POHSOTTEAT _____

GIAHWNS AECHMNI _____

APCPERR _____

WARET _____

NCELARE _____

EERYM BODRA _____

EUGRLNP _____

IN 1943, A MALFUNCTIONING
TOILET CAUSED GERMAN SUBMARINE
U-1206 TO SINK. BECAUSE OF THE
BROKEN TOILET, SEAWATER RUSHED
INTO THE SUBMARINE.

AT LEAST ONE PERSON HAS
DIED WHILE FALLING OFF THE
"THRONE": KING GEORGE II
OF ENGLAND IN 1760.

AN ESTIMATED 2.6 BILLION
PEOPLE AROUND THE WORLD LACK
ACCESS TO A MODERN TOILET.

WORD SEARCH

```
L P U O H N X W O I T V M K N
Q X H F D P C L O K H A X O Q
B S C B F O O S E M S E D J H
B P L A F O T J X O O T W W W
W O O T C O T N H H B E O J H
N N T H Y Q O E A Q O T L L A
W G H M N Z N Z U D U K E L I
K E E A G C S K S W V O B E R
S Z S T O I W F T W G K B M T
F X H E T T A H F B S P P T I
G E A C C V B P A I O P M C E
C D M Q Y B S C N R A Z F W S
O I P C W U Q W J F K J V K T
M H E E M Y P D E F U S E R E
B G R Z Z D G G H A A U N P R
```

CLOTHES HAMPER BATH MAT

HAIR TIES SPONGE

EXHAUST FAN COMB

DEFUSER COTTON SWABS

HELP THE FLY
FIND THE POOP

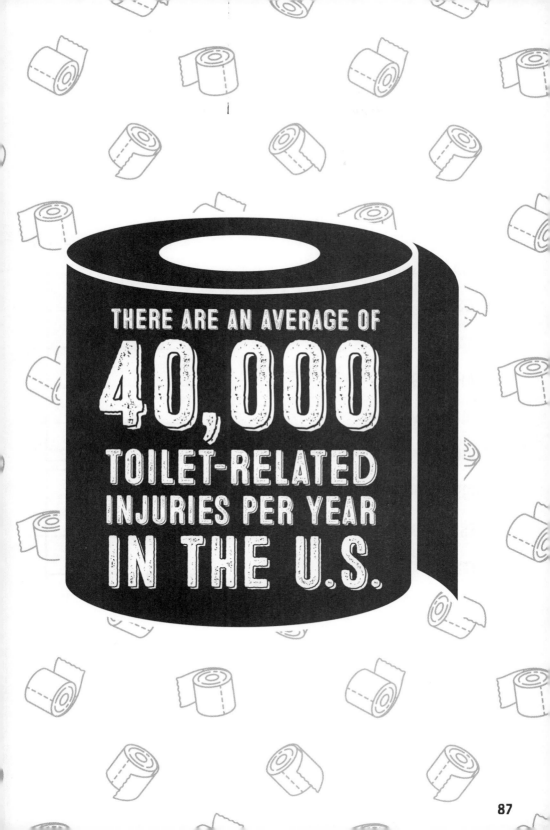

THERE ARE AN AVERAGE OF

40,000

TOILET-RELATED INJURIES PER YEAR IN THE U.S.

WORD SCRAMBLE

LFICAA TESSUI _____

PEGSON _____

RFTA _____

IHAR URSBH _____

HAROWOSM _____

ROBGGE _____

AOSP _____

ITESRRZIOMU _____

OHTUM _____

CROSSWORD

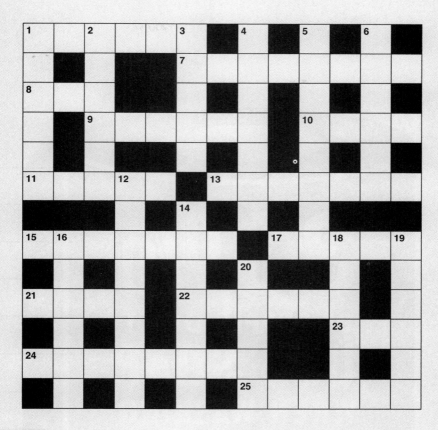

ACROSS
1 - PLAYS OUT (6)
7 - VICTIM OF AN ACCIDENT (8)
8 - KNOT WITH A DOUBLE LOOP (3)
9 - PERSON WHO FISHES (6)
10 - BIRD OF PREY (4)
11 - HAZY (5)
13 - SEED BID (ANAG.) (7)
15 - PARED (7)
17 - PARTS OF THE CEREBRUM (5)
21 - ANIMAL'S DEN (4)
22 - PRECIOUS STONES (6)
23 - BEER CONTAINER (3)
24 - REFLECTIVE THINKER (8)
25 - WOMAN IN CHARGE OF NURSING (6)

DOWN
1 - SYMBOL OR REPRESENTATION (6)
2 - FOREVER (6)
3 - TELL OFF (5)
4 - ONE WHO ILLEGALLY SEIZES THE PLACE OF ANOTHER (7)
5 - EXAGGERATED MASCULINITY (8)
6 - BOILED SLOWLY (6)
12 - FAMOUS QUARTERBACK (3,5)
14 - FALSE TESTIMONY (7)
16 - EXPLANATION (6)
18 - STREET MUSICIAN (6)
19 - CATCHPHRASE (6)
20 - LARGE GROUP OF INSECTS (5)

WORD SEARCH

```
I O S G W E F I T D G C Y E O
R N W R U B B E R D U C K B W
Z Q C O Z B K Q F X R U D O V
E T M X E N A Y Y U L E Q B W
C S H E O R M T F Z X S O B M
Z J N G H Z A O H N R Y H Y O
X Z J Z S A W S U T T F N P H
T R P N K A R C V T O A A I H
L A U N D R Y A Z C H Y I N Q
H N P W B Z N L R N E W S S U
B S S G Q N N E S C Z I A B B
Y G W O N A T E H Q L H T S P
P D T Q L W Y M T F I A Z G H
M G H O R G T R A S H B I N A
P V Q E C U R T A I N S T Q X
```

RUBBER DUCK	BOBBY PINS
MOUTHWASH	BATH TOYS
TRASH BIN	CURTAIN
SCALE	LAUNDRY

Q. WHAT DID ONE PIECE OF TOILET
PAPER SAY TO ANOTHER?
A. "I'M FEELING REALLY WIPED."

Q. WHY DID THE TOILET PAPER
ROLL DOWN THE HILL?
A. HE WANTED TO GET
TO THE BOTTOM.

Q. WHAT DO YOU GET WHEN YOU
MIX CASTOR OIL WITH HOLY WATER?
A. A RELIGIOUS MOVEMENT.

HELP THE FLY FIND THE POOP

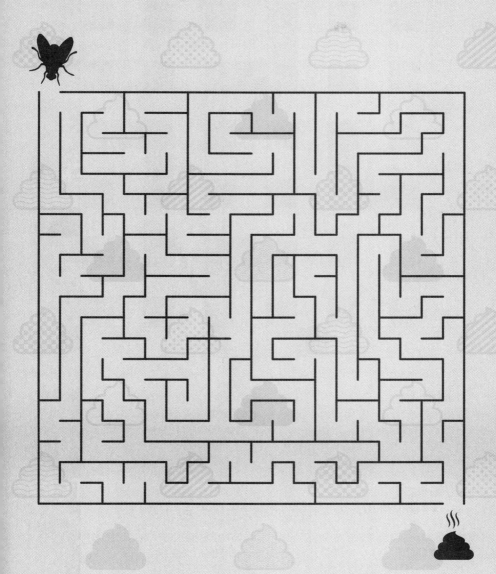

CROSSWORD

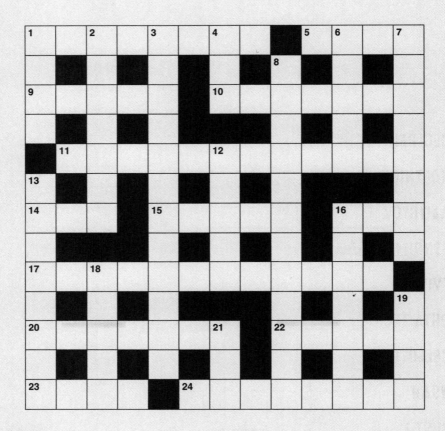

ACROSS

1 - INVESTIGATE (8)
5 - HALT (4)
9 - REFUTE BY EVIDENCE (5)
10 - SHAVING OF THE CROWN OF HEAD (7)
11 - CAPABLE OF BEING MOVED (12)
14 - LARGE PASSENGER-CARRYING VEHICLE (3)
15 - EXHIBITED (5)
16 - EASE INTO A CHAIR (3)
17 - CONTRADICTORY (12)
20 - MODERATELY SLOW TEMPO (MUSIC) (7)
22 - TURF OUT (5)
23 - AUDITORY RECEPTORS (4)
24 - PERSON WHO MAKES ARROWS (8)

DOWN

1 - NOT SEEN VERY OFTEN (4)
2 - RESIDENTIAL AREAS (7)
3 - AMAZEMENT (12)
4 - SNIP (3)
6 - PART OF THE HAND (5)
7 - WRITS OR WARRANTS (8)
8 - INFLEXIBLE (12)
12 - PLANTS OF A REGION (5)
13 - MORALLY COMPEL (8)
16 - CONCERNED JUST WITH ONESELF (7)
18 - PROGRAMMER (5)
19 - CELESTIAL BODY (4)
21 - SLIPPERY FISH (3)

WORD SCRAMBLE

CECLREIT AZORR _____

ROETNIOICDN _____

AALYRTOV _____

ESNRIMUAG UPC _____

TVIYNA _____

BHTA TYSO _____

CSLEOTH INEL _____

WSAH _____

YUSTH _____

FEAC AHWS _____

SPRINKLES ARE FOR CUPCAKES, NOT TOILET SEATS.

HELP THE FLY
FIND THE POOP

WORD SEARCH

```
F N I G H T L I G H T H A R N
S E T W E E Z E R S T J D L T
I N L M F C A B I N E T S D O
K G Z E L O M R N L W S U F W
H N Y F C X I F M U I C A E E
S E R O W T I H Y J Q I X V L
H D S B I P R P H Q Y S O B S
G K W B H D F I H M P S Y A H
Q L V Q W G B E C P O O W H L
J D V X S W Z K M R N R A J K
T M E X A I F C D B A S E D Y
J W N S Z K P H B S G Z F H O
J G A S C R U N C H I E O P P
Z Q N A I L C L I P P E R R U
U P Q S X E O W O R U W Z X F
```

ELECTRIC RAZOR	NIGHT LIGHT
SCRUNCHIE	NAIL CLIPPER
CABINETS	TWEEZERS
SCISSORS	TOWELS

CROSSWORD

ACROSS
1 - LEGALLY (8)
5 - UPSWEPT HAIRSTYLE (4)
9 - IMPRESS A PATTERN ON (5)
10 - CONNOISSEUR; GOURMET (7)
11 - UNTIMELY (12)
14 - WORD EXPRESSING NEGATION (3)
15 - CARICATURE (5)
16 - MAKE A CHOICE (3)
17 - PECULIARITY (12)
20 - SHORT CLOSE-FITTING JACKET (7)
22 - SOUND OF ANY KIND (5)
23 - HOLD AS AN OPINION (4)
24 - EXTREMELY DELICATE (8)

DOWN
1 - GET BEATEN (4)
2 - STAND FOR SMALL OBJECTS (7)
3 - NASTILY (12)
4 - SHELTERED SIDE (3)
6 - BALL OF LEAD (5)
7 - SMALL-SCALE MUSICAL DRAMA (8)
8 - IMPORTANCE (12)
12 - TRACK OF AN ANIMAL (5)
13 - PLANNED (8)
16 - LAST BEYOND (7)
18 - WATERSLIDE (5)
19 - MEAT FROM A CALF (4)
21 - VERY SMALL CHILD (3)

THE PENTAGON USES ABOUT

636

TOILET PAPER
ROLLS PER DAY

LET THE TURTLES LOOSE

DROP SOME POTATOES IN THE CROCK POT

TAKE THE BROWNS TO THE SUPERBOWL

GETTING SOMETHING DOWN ON PAPER

SEEK REVENGE FOR THE BROWN BOMBER

DEPLOYING THE USS BROWNFISH

PLANT A TREE

UNLOAD SOME TIMBER

HELP THE FLY
FIND THE POOP

CROSSWORD SOLUTIONS

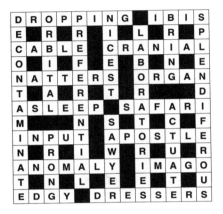

Page 10

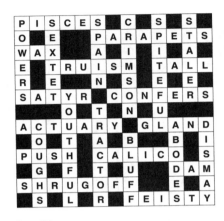

Page 17

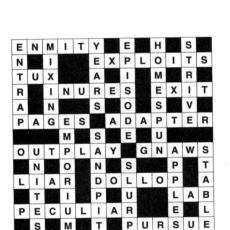

Page 26

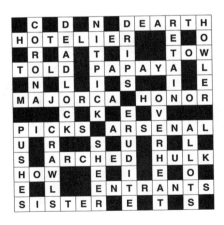

Page 35

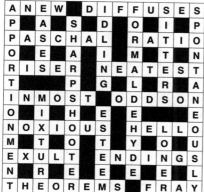

Page 38

Page 47

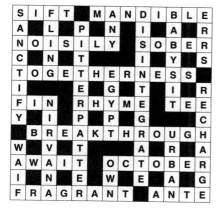

Page 53

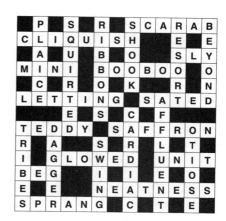

Page 58

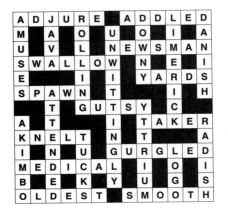

Page 66

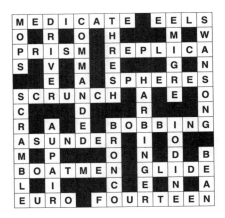

Page 73

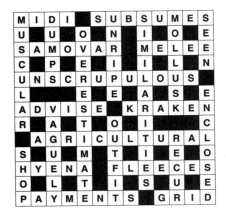

Page 78

Page 89

Page 94

Page 100

WORD SCRAMBLE SOLUTIONS

REUBRB UCDK	RUBBER DUCK
UEDREFS	DEFUSER
TOCNOT WABSS	COTTON SWABS
HTTBUAB	BATHTUB
ABELHC	BLEACH
INNELS	LINENS
RMOROTSE	RESTROOM
HLFAOO	LOOFAH
HAND WELTO	HAND TOWEL
MHSPAOO	SHAMPOO

Page 12

HECTOLFCA	FACECLOTH
TLOITE URBHS	TOILET BRUSH
ISDPRE	SPIDER
BYBOB SINP	BOBBY PINS
EHROWS	SHOWER
HAXSEUT FAN	EXHAUST FAN
MOCB	COMB
ARI NRRHEFSEE	AIR FRESHENER
LAPHSS	SPLASH
TTIELO PPERA	TOILET PAPER

Page 31

SSSSIROC	SCISSORS
ONHERT	THRONE
UAYDRNL	LAUNDRY
RRZOA	RAZOR
NILTOO	LOTION
AITURCN	CURTAIN
AHMSOUHWT	MOUTHWASH
BOLW	BOWL
HTMORBAO	BATHROOM
PYTOT	POTTY

Page 40

DOEENFAITC	DEFECATION
CFEES	FECES
OOD DOO	DOO DOO
TENMCXREE	EXCREMENT
ACFEL AMTER	FECAL MATER
TOSOL	STOOL
NMREAU	MANURE
BNUMER OWT	NUMBER TWO
GNUD	DUNG
PCAR	CRAP

Page 49

AEBSKT	BASKET
CEOLHTS RAPHEM	CLOTHES HAMPER
FSSLO	FLOSS
MROIRR	MIRROR
RHIA TISE	HAIR TIES
POTPOIURR	POTPOURRI
AIRTNEL	LATRINE
YRPVI	PRIVY
ELCAS	SCALE
OSEWRH	SHOWER

Page 60

AVIGNHS AECMR	SHAVING CREAM
IELTOT	TOILET
ZEWRTEES	TWEEZERS
OPDWRE RMOO	POWDER ROOM
OTWSLE	TOWELS
AERR END	REAR END
STRAH BIN	TRASH BIN
AIHR PCELPIR	HAIR CLIPPER
AINL LEIPRCSP	NAIL CLIPPERS
OHUHSRBOTT	TOOTHBRUSH

Page 71

DAODTEONR	DEODORANT
LETOW KARC	TOWEL RACK
ETH JNOH	THE JOHN
POHSOTTEAT	TOOTHPASTE
GIAHWNS AECHMNI	WASHING MACHINE
APCPERR	CRAPPER
WARET	WATER
NCELARE	CLEANER
EERYM BODRA	EMERY BOARD
EUGRLNP	PLUNGER

Page 83

LFICAA TESSUI	FACIAL TISSUE
PEGSON	SPONGE
RFTA	FART
IHAR URSBH	HAIR BRUSH
HAROWOSM	WASHROOM
ROBGGE	BOGGER
AOSP	SOAP
ITESRRZIOMU	MOISTURIZER
OHTUM	MOUTH

Page 88

WORD SEARCH SOLUTIONS

Page 20

```
H N U S C G T B R C P K C T M
K A G N H U F J V I U M R L W
B I Q U A B U R Y Y N A V Z
M T J R H B V E I Y O R Y J R
A W K F S A P I D W F L A A M
K O A E R P N N N Y X F S N O
E G Y S Z T R D S G R A Z O R
U B Z J H C S A T E C O B Y M
P H Q V F C Q I Y O I R J H S
F J M M L P L E V B W M E Z G
X A V Y O T N O F E P E J A V
D L U W S Z M Z T N A C L N M
P K W C S B H M D H G L G I A
K R X G F V Q Y N S L K K G
E U W T J T J X O Z I X F U L
```

Page 20

Page 28

```
Z U Y M G E V B J Y O B S T C
D I E A J C B K X N T I T E X
S L Y S Q D K A G L P B E R U
J N W S M Z Y E T R H S Q T O
A T A A I L B U X H I T O M Q
G E I G F G D C I R T Z L Y G
O X A F V A N I T Y G U E G X
E B A R Q W I E T O N E B S B
D L O T P D Y L J J C L O E R
B X Q K D I U S S H A V E S U
A R O M A T H E R A P Y U P S
B L O W D R Y E R K W M N A H
Q B A R R E T T E U R D E F T
N S L N K X D T J B P L E A H
F G Z Z N Q V F J E T I C H U
```

Page 28

Page 42

```
V O X O D G N W U U F B L D B
S A T O I L E T P A P E R D A
H C N R B X S O F Z Z A Y Q T
A M W I T K A Y X V A S C W H
M E J X T O M Z C S G N M M R
P S I B E Y W K O S X F Q O O
O W H H P T W E E A Z R E M O
O R Z O X Q W U L P M V J J M
D C H B W W S T T R U Q S J I
R G N Y U E S K Y S A Y R V D
R Q O M L K R P F B L C K X S
O W I O Z P U C K Z R A K W M
I P Z T O O T H P A S T E Z A
R J U N L A I B W P H X U U Q
Z C J T J N L Z R A L K M G H
```

Page 42

Page 55

```
I U Y V L O O F A H A I W Y E
X D Q A U J D Y U I D H Y D N
Z E L X A L B K O Y U Z W J T
R M V W T A C V B A M S T D Z
C I K Q S B H Y N B P G B O C
E R T O O T H B R U S H I M F
M R N D N Y Q L L F U V D A E
N O N T U J J Z W C L Z E A V
L R M U H H Q B J V U D T V Z
I F L K T E Z S B T W K B Z W
L Z F T J V S T S A J S S I D
E B A T U D E O D O R A N T P
Z C T G L D E A X F T Q A P K
U B U B B L E S B Y M S Z J Y
M V C L E A N E R M M G Q U Y
```

Page 55

Page 64

```
H S K L F D E O D O R A N T N
P C N U A M Y I A X O V Z R N
O O W L C K C J W I L L G M Y
W N J S I K Z I G U E M Z N E
D D M A S C N H I Z H O B F
E I I P A T O O T H B R U S H
R R C I L B O L X U V Y E U E
R C T I L K F S S V X Q D D
H O I V S U J Y M S I L H P A
A N R X S G U Q Y U A O D H E
K E F S U L B G T O W O O R M
H R H F E V K C M A O F K U J
Y A H Y O T Q E A W X N
A S U W L H Y O T Q E A W X N
I D E Y Y U S U Q A O H O H L
E W A R W Z W D K L M Z O T P
```

Page 76

```
W H Q R Z G W C L Q H M Y O M
P N C L I Z R X J L H U O S N
X J W H K L I N A O L Z Y C
D R N B S L C J Y H I A G C J
Q E J O U W P Z I F S K K Z X
D I T N E C U Q T M T K E B W
D P K D G C K A G W U K W I K
Y Z Q K I W C E X A S V B H D
P L U N G E R T T S H F Z I P
N L V Z V T Z H T H M U J U Q
X M F R D U R R O D N A Y H F
R G N G I B W O I W W O E G U
H M B P O O P N L Q P W W J R
J G U H A D C E E C N S O O C
E V L S D H Z F T R X N F J H
```

Page 85

```
L P U O H N X W O I T V M K N
Q X H F D P C L Q K H A X O Q
B S C B F O O S J E M S E D J H
B P L A F O T J X O O T W W W
W O O T H C O T N H H B E O J H
N N G H M N Z O E A Q O T L L A
W G H E A G C S K S W V O B E R
K F E S T O I W F T W G K B M T
S Z H E T T A H F B S P P T I
F X H A C C V B P A I O P M C E
G E A D M Q Y B S C N R A Z F W S
C D I P C W U Q W J F K J V K T
O M H E E M Y P D E F U S E R E
B G R Z Z D G G H A A U N P R
```

Page 91

```
I O S G W E F I T D G C Y E O
R N W R U B B E R D U C K B W
Z Q C O Z B K Q F X R U D O V
E T M X E N A Y Y U L E Q B W
C S H E O R M T F Z X S O B M
Z J N G H Z A O H N R Y H Y O
X Z J Z S A W S U T T F N P H
T R P N K A R C V T O A A I H
L A U N D R Y A Z C H Y N Q
H N P W B Z N L R N E W S S U
B S S G Q N N E S C Z I A B B
Y G W O N A T E H Q L H T S P
P D T Q L W Y M T F I A Z G H
M G H O R G T R A S H B I N A
P V Q E C U R T A I N S T Q X
```

111